ISBN 978-0-332-49113-4
PIBN 11229558

English
Français
Deutsche
Italiano
Español
Português

www.forgottenbooks.com

Mythology Photography **Fiction**
Fishing Christianity **Art** Cooking
Essays Buddhism Freemasonry
Medicine **Biology** Music **Ancient
Egypt** Evolution Carpentry Physics
Dance Geology **Mathematics** Fitness
Shakespeare **Folklore** Yoga Marketing
Confidence Immortality Biographies
Poetry **Psychology** Witchcraft
Electronics Chemistry History **Law**
Accounting **Philosophy** Anthropology
Alchemy Drama Quantum Mechanics
Atheism Sexual Health **Ancient History**
Entrepreneurship Languages Sport
Paleontology Needlework Islam
Metaphysics Investment Archaeology
Parenting Statistics Criminology
Motivational

CONDITIONS DE LA VENTE

Elle sera faite au comptant.

Les adjudicataires paieront *dix pour cent* en sus des enchères.

Paris. — Imp. Georges Petit, 12, rue Godot-de-Mauroi. — 20562-10.

CATALOGUE

DES

TABLEAUX ANCIENS

ŒUVRES DE

BOILLY, B. DE BRUYN, CARESMES, CRANACH, A. CUYP, GRIFF, GUARDI
VAN DER HELST, G. DE HEUSCH ET LINGELBACH
HUET, KOFFERMANS, LÉPICIÉ, LE PRINCE, LOUTHERBOURG, MAAS, MATTEO DI GIOVANNI
P. DE MOLYN, MOREELSE, NETSCHER, PATENIER, PERRONNEAU
PRUD'HON, J. RUISDAEL, TAUNAY, D. TENIERS, TILBORG, J. VAN LOO
VAN DER WERFF, ETC., ETC.

PRIMITIFS

DES

Écoles Allemande, Flamande, Hollandaise & Italienne

DESSINS & GOUACHES du XVIIIe Siècle

DONT LA VENTE AURA LIEU A PARIS

HOTEL DROUOT, Salles Nos 7 & 8

Le Jeudi 21 Avril 1910

à deux heures et demie

COMMISSAIRE-PRISEUR

Me HENRI BAUDOIN

Successeur de Me PAUL CHEVALLIER

10, rue Grange-Batelière, 10

EXPERT

M. JULES FÉRAL

7, rue Saint-Georges, 7

PARIS

DÉSIGNATION

AQUARELLE, DESSINS, GOUACHES

PASTEL

BOILLY
(LOUIS-LÉOPOLD)
La-Bassée, 1761-1845.

1 — Les Galeries du Palais du Tribunat au Palais Royal.

Des hommes en redingote au large col relevé, coiffés de chapeaux de feutre, des soldats en uniforme, s'empressent auprès de promeneuses en toilettes décolletées. A droite, un petit Savoyard montre sa marmotte ; à gauche, deux jeunes femmes causent à travers une grille avec un personnage.

Des chiens jouent au premier plan ; les piliers des arcades reflètent la lumière du jour.

Beau et important dessin au lavis d'encre de Chine rehaussé d'aquarelle, pour le tableau exposé au Salon de 1804 et qui fut détruit pendant l'incendie de l'Hôtel de Ville, sous la Commune.

<div align="right">Haut., 37 cent. ; larg., 48 cent.</div>

CARESMES

(PHILIPPE)

Paris. 1754-1796.

DEUX PENDANTS

2-3 — Bacchanales.

Des bacchantes, drapées de légères étoffes de mousseline, lutinent des faunes couronnés de pampres.

Des amours et des enfants jouent dans les nues.

Gouaches signées.

Haut., 22 cent.; larg., 36 cent.

FREDOU

(JEAN-MARTIAL)

Fontenay-Saint-Père, 1710-1795.

4 — Jeune fille en buste.

Un bonnet de mousseline blanche sur ses cheveux relevés et poudrés, elle porte un corsage blanc à manches bleues et un fichu de gaze sur les épaules.

Pastel.

Haut., 45 cent.; larg , 36 cent.

LÉPICIÉ

(NICOLAS-BERNARD)

Paris, 1735-1784.

5 -- Le Déjeuner.

Devant une cheminée décorée d'un trumeau à appliques de bronze, une jeune mère est assise dans un fauteuil, devant une petite table où sont servies des tasses de café. Coiffée d'un bonnet, une pélerine noire sur sa robe bleue, une cuillère à la main, elle regarde à gauche une fillette appuyée sur un tabouret et tenant ses jouets. Une jeune femme, assise devant une haute fenêtre, porte sur ses genoux une autre petite fille. Au second plan, un gentilhomme debout, une cafetière à la main.

Jolie composition gravée sous le titre ci-dessus d'après une peinture de Boucher.

Dessin au lavis d'encre de Chine et d'aquarelle.

Haut., 32 cent.; larg., 26 cent.

LE PRINCE
(JEAN-BAPTISTE)
Metz, 1733-1781.

6 — Jeune femme en buste.

Coiffée d'un turban de soie bleue serré sur la tête par un ruban jaune, elle porte une veste rouge bordée de fourrure, ouverte sur un fichu jaune rayé.

Aquarelle de forme ronde.

Diam., 9 cent.

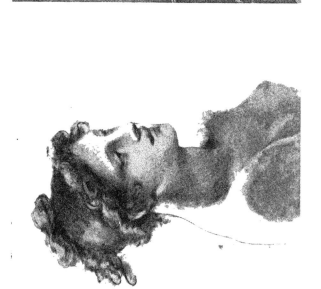

PRUD'HON
(PIERRE)
Cluny, 1758-1823.

7 — Jeune fille en buste.

Tournée de trois quarts à droite, les cheveux bouclés sur le front.

Dessin au crayon noir et à l'estompe, rehaussé de blanc sur papier bleu.

Haut., 27 cent.; larg., 22 cent.

Vente de Boisfremont, 1864.

ÉCOLE FRANÇAISE

xviiie siècle.

DEUX PENDANTS

8 — **Diane et Actéon.**

9 — **L'Enlèvement d'Europe.**

Gouaches.

Haut., 30 cent.; larg., 48 cent.

Cadres en bois sculpté.

TABLEAUX ANCIENS

BAUDIN

(1)

École française, xviiie siècle.

Jolie décoration composée de huit panneaux à sujets mythologiques ou allégoriques au milieu de paysages.

Signée *J. Baudin* et datée *1784*.

10 — Diane et les Nymphes.

Devant une fontaine de pierre dont les eaux jaillissent d'un mascaron dans une vasque, puis retombent dans un cours d'eau, Diane est assise sur un tertre, entourée de ses compagnes. Une nymphe est debout, les jambes dans l'eau.

Au premier plan, deux chiens; dans le fond, derrière la fontaine, on aperçoit Actéon.

Toile. Haut., 2 m. 44; larg., 1 m. 85.

11 — Apollon et Daphné.

Le dieu a saisi par la taille Daphné qui s'enfuit, drapée d'étoffes blanche, bleue ou jaune. Des lauriers s'échappent de ses mains annonçant sa métamorphose; le fleuve Pénée est assis au bord d'une source qui coule en cascade. A droite, deux jeunes femmes sont couronnées de roseaux et de fleurs. Un amour voltige dans les nues.

Toile. Haut., 2 m. 45; larg., 1 m. 85·

12 — Vertumne et Pomone.

La déesse des jardins est assise sur un banc de pierre, devant une fontaine monumentale. Vertumne, sous la figure d'une vieille femme, lui conseille d'aimer. Un amour étendu à terre tient un masque.

Toile. Haut., 2 m. 45; larg., 1 m. 52.

13 — Vénus au bain.

Des amours et des colombes voltigent sur un nuage au-dessus d'une source. La déesse est debout, près d'un buisson de roses, un amour lui offre une pomme.

Toile. Haut., 2 m. 45; larg., 70 cent.

14 — L'Enfance de Jupiter.

Le fils de Saturne est confié aux soins des Corybantes; il boit du lait dans une coupe d'or, et des femmes jouent des cymbales ou du triangle. Un vase d'orfèvrerie est posé sur un autel en pierre. Un faune trait la chèvre Amalthée.

Vers le fond et à gauche, devant un temple, une nymphe enguirlande de fleurs un dieu Terme.

Toile. Haut., 2 m. 46; larg., 1 m. 98.

15 — Jupiter et Antiope.

Antiope est endormie au pied d'un arbre dont les branches sont tendues d'une draperie rouge. Jupiter, sous la forme d'un satyre, soulève une écharpe rose et regarde la nymphe. A droite, l'aigle emblématique.

Toile. Haut., 2 m. 45; larg., 70 cent.

16 — Allégorie du Printemps.

Des Amours jouent avec des fleurs.

Toile. Haut., 2 m. 45; larg., 36 cent.

17 — Allégorie de l'Automne.

Des Amours jouent avec des raisins.

Toile. Haut., 2 m. 45; larg., 29 cent.

BOILLY

(LOUIS LÉOPOLD)

La-Bassée, 1761-1845.

18 — Le Bouquet chéri.

Dans un intérieur du temps de Louis **XVI**, une jeune femme blonde, les cheveux bouclés pendant sur les épaules, vêtue de satin blanc, est assise dans un fauteuil. Elle tient un bouquet de fleurs et montre à une jeune fille un médaillon qu'elle vient de recevoir.

La gracieuse compagne debout, contemple le présent; elle est vêtue d'un corsage bleu avec fichu de mousseline, d'une jupe de soie verte, une ceinture rose nouée à la taille.

A gauche, sur un guéridon d'acajou, on remarque, près d'une cafetière et d'une tasse, une lettre d'envoi.

Dans le fond et à droite, un jeune gentilhomme se présente dans l'embrasure d'une porte, ému de la scène qu'il surprend furtivement.

Au premier plan, un sac à ouvrage sur un tabouret.

Composition gravée par **Chaponnier** sous le titre ci-dessus.

Toile. Haut., 37 cent.; larg., 45 cent.

18

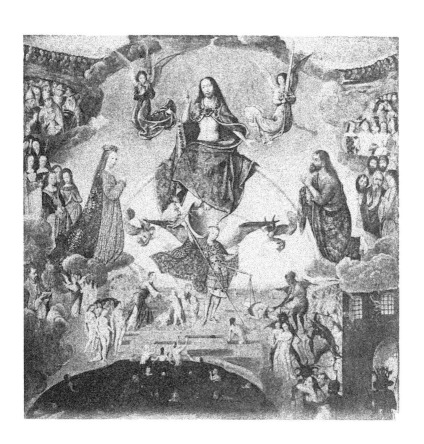

BOSCH

(Attribué à JÉROME)

19 — Le Jugement dernier.

Le Christ est soutenu dans le ciel sur un arc doré, entre la Vierge, saint Joseph et deux anges. Plus bas, saint Michel tient une balance ; dans les nues, les bienheureux.

En bas et à droite, l'enfer ouvre ses portes enflammées.

Toile. Haut., 75 cent.; larg., 73 cent.

BOUCHER
(École de)

20 — Jeune femme lisant une lettre.

En buste, un bonnet de dentelle sur ses cheveux bouclés,
un mantelet noir sur les épaules, elle a les yeux baissés sur
une lettre qu'elle tient à la main.

<div align="right">Toile. Haut., 45 cent.; larg., 36 cent.</div>

BRUEGHEL
(École des)

21 — Fête champêtre.

Sur une place de village, une joyeuse compagnie est réunie
autour d'une table, jouant et buvant.

A droite, et devant une chaumière, un couple danse.

On lit, sur le châssis d'une fenêtre, une signature : *B. 1611.*

<div align="right">Bois. Haut., 25 cent.; larg., 38 cent.</div>

BRUYN
(BARTHÉLEMY DE)
Haarlem, 1493-1556.

22 — Portrait d'une dame de qualité.

Vue jusqu'aux genoux, de trois quarts à gauche, en robe
noire, bonnet blanc, une ceinture brodée d'or à la taille, les
mains ornées de bagues, elle égrène un rosaire.

En haut, le millésime : *1544.*

Bois cintré dans la partie supérieure.

<div align="right">Haut., 34 cent.; larg., 25 cent.</div>

Collection Leroux.

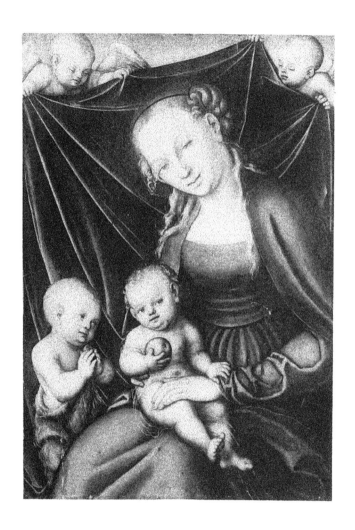

23

CRANACH
(LUCAS)

Cranach, 1472-1553.

23 — La Vierge et l'Enfant à la pomme.

La Vierge, blonde, les cheveux bouclés sous un voile de gaze, est assise à droite, vêtue d'une robe et d'un manteau bleus, portant sur ses genoux l'Enfant Jésus assis, serrant une pomme contre sa poitrine.

A gauche, saint Jean debout, les mains jointes dans l'attitude de l'adoration et retenant son vêtement de peau de chèvre.

Deux anges, s'élevant sur un fond de ciel bleu, soutiennent de leurs deux mains une draperie de velours rouge.

Œuvre importante de la meilleure qualité et d'une rare pureté de conservation.

Bois. Haut., 82 cent.; larg.. 57 cent.

CRANACH
(LUCAS)

24 — Le Galant abusé.

Une jeune femme, en robe de velours rouge au corsage décolleté, coiffée d'un bonnet de résilles d'or enrichi de perles, s'est laissée prendre la taille par un bon vivant en habit vert et chapeau de feutre couvrant ses cheveux bouclés sur la nuque. Profitant de son empressement, elle a glissé une main furtive dans l'escarcelle qui pend à la ceinture de son compagnon de fortune.

Très beau tableau en parfait état.

Signé du monogramme.

Bois. Haut., 38 cent.; larg., 26 cent.

CUYP
(ALBERT)
Dordrecht, 1620-1691.

25 — Une Ferme hollandaise.

Des bâtiments rustiques s'élèvent au bord d'un cours d'eau traversé par un pont de bois. On remarque sur la rive, deux paysans, un cheval blanc et une charrette.

A gauche, trois chasseurs accompagnés de leurs chiens, semblent attendre un passage d'oiseaux.

Dans le fond, des moulins à vent.

Bois. Haut., 42 cent.; larg., 54 cent.

Cadre en bois sculpté.

DROUAIS
(Attribué à)

26 — Portrait de M^me du Barry en costume de chasse.

Représentée en buste, légèrement tournée vers la gauche, les yeux fixés sur le spectateur, les cheveux bouclés et poudrés relevés sur le front, elle porte un habit verdâtre à revers droits et boutonnés, ouvert sur un gilet laissant apercevoir une chemise de dentelle dont le col est rabattu autour du cou.

Ce portrait a été gravé.

Toile de forme ovale. Haut., 55 cent.; larg., 45 cent.

ENGELBRECHTSZ
(CORNELIS)

Leyde, 1468-1533.

27 — Le Christ en croix.

Deux anges en robe rouge voltigent dans les nues, tenant des calices; l'un deux recueille le sang qui s'échappe de la plaie du Sauveur. Sainte Madeleine assise entoure de ses bras le bois de la croix.

A droite et à gauche, la Vierge, saint Pierre, saint Jean-Baptiste et saint Jean l'Évangéliste.

Dans le ciel, à droite et à gauche, luisent à la fois les disques du soleil et de la lune.

Fond de paysage avec ville en perspective.

Bois. Haut., 60 cent.; larg., 54 cent.

GRIFF
(ADRIEN)
Anvers, 1670-1715.

28 — Le Retour du chasseur.

Un homme en habit bleu, son fusil en bandouillère, aecom-
pagné de ses chiens, montre une bécasse à une femme assise
au pied d'un arbre. Des oiseaux gisent à terre, un lièvre est
attaché par la patte à une branche.

Bois. Haut., 23 cent.; larg., 30 cent.

GUARDI
(FRANCESCO)
Venise, 1712-1793.

DEUX PENDANTS

29-30 — Vues des environs de Venise.

Des constructions et des ruines s'élèvent au bord de la mer:
des personnages, des gondoles et des bateaux à voiles animent
les compositions.

Toiles. Haut., 32 cent.; larg., 48 cent.

HELST
(BARTHÉLEMY VAN DER)
Haarlem, 1611-1670.

31 — Portrait de femme.

Les cheveux bruns bouclés, en robe de satin jaune décol-
letée, tenant des deux mains une écharpe de soie grise, parée
de perles, elle est vue jusqu'aux genoux, tournée de trois quarts
à droite.

Fond de draperie

Signé et daté : *1646.*

Toile. Haut., 1 m. 26; larg., 80 cent.

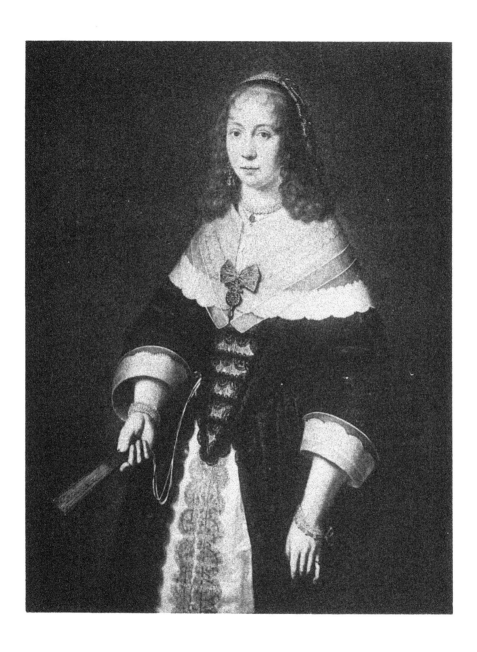

HELST

(Attribué à VAN DER)

32 — La Femme à l'éventail.

Une jeune femme blonde aux cheveux bouclés et pendant sur les épaules, est représentée jusqu'aux genoux, debout, tournée de trois quarts vers la gauche, tenant de la main droite un éventail. Une coiffe de broderie d'or posée sur la tête, elle est vêtue d'une robe de satin noir ouverte sur une jupe de soie blanche. Elle est parée de chaînes de perles autour du cou et des poignets, d'un large col et de manchettes de dentelle, d'un bijou en pierreries fixé sur la poitrine par un nœud brodé.

Toile. Haut., 1 m. 06; larg., 82 cent.

HEUSCH
(GUILLAUME DE)
Utrecht, 1638-1669.

LINGELBACH
(JEAN)
Francfort-sur-le-Mein, 1623-1674.

33 — Le Départ pour la chasse.

Devant la terrasse d'une villa à l'italienne, des chasseurs se préparent à la chasse au faucon ; des valets tiennent des chevaux par la bride, un cavalier sonné du cor.

A gauche, un gentilhomme et une dame suivis de pages, descendent un escalier. A droite, des bateaux sur un lac ; la campagne s'étend à l'horizon.

Les figures sont de Lingelbach.

Toile. Haut., 1 mètre; larg., 1 m. 25.

HUET
(JEAN-BAPTISTE)
Paris, 1745-1811.

34 — Le Repos des bergers.

Un pont de pierre traverse un cours d'eau qui coule en cascade. A droite, un château domine un rocher.

Toile. Haut., 77 cent.; larg., 93 cent.

KEY
(ADRIEN-THOMAS)
Anvers, 1544-1590 ?

35 — Portrait d'un gentilhomme.

Debout, vu jusqu'aux genoux, de trois quarts à droite, les cheveux blonds, la barbe en pointe, la main gauche tenant des gants, l'autre main appuyée sur un livre, une fraise autour du cou, il est vêtu d'un pourpoint et d'une large culotte de velours noir, l'épée pend à son côté.

On lit sur le fond : *Ætatis suæ 29* et la date *1577* au-dessus d'armoiries.

Bois. Haut., 1 m. 02; larg., 80 cent.

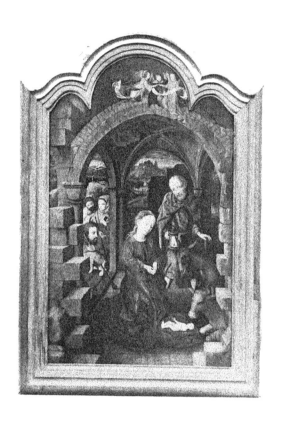

36

KOFFERMANS

(MARCELLUS)

École allemande, xvi⁰ siècle.

36 — La Nativité.

Sous le porche d'un cloître ogival, la Vierge est agenouillée adorant l'Enfant Jésus couché sur un pli de sa robe verte. Saint Joseph debout, couvert d'un manteau rouge, tient à la main une lanterne. A droite, le bœuf et l'âne. A gauche, les bergers accourus.

Au sommet de la composition, trois anges portant une épigraphe.

Fond de paysage.

Bois. Haut., 44 cent.; larg., 27 cent.

KOFFERMANS
(MARCELLUS)

37 — **Scènes de la Passion.** Triptyque.

Au centre, le Christ au jardin des Oliviers.
A gauche, le Christ à la colonne.
A droite, la Flagellation.

Bois. Haut., 3o cent.: larg., 45 cent.

LEYDE
(Attribué à LUCAS DE)

38 — **Le Duo.**

Un homme en tunique jaune, coiffé d'une toque de fourrure,
est assis au pied d'un arbre, pinçant de la guitare. Une femme
âgée, debout à droite, joue du violon ; elle est vêtue d'une
robe rose à manches vertes, un voile noir couvre son bonnet
blanc, une escarcelle pend à sa ceinture. Dans le fond, une
palissade.

Bois. Haut., 31 cent. ; larg., 22 cent.

LOUTHERBOURG
(PHILIPPE-JACQUES)
Strasbourg, 1740-1812.

39 — **Le Passage du gué.**

Devant les ruines d'un château fort, une bergère montée
sur un âne passe une rivière, avec son troupeau de moutons
et une vache.

Toile. Haut., 42 cent. ; larg., 78 cent.

MABUSE

(Attribué à JEAN GOSSAERT, dit DE)

40 — La Jeune mère.

Une jeune femme est représentée à mi-corps, vêtue d'une robe de soie bleue à galons d'or ouverte sur une chemise de dentelle. Des bijoux d'orfèvrerie ornent ses cheveux châtains, bouclés sur les oreilles. Elle porte dans ses bras un enfant en chemise blanche, qui tient de ses deux mains des perles enfilées.

Bois. Haut., 44 cent.; larg., 33 cent.

MATTEO DI GIOVANNI

École de Sienne, xvᵉ siècle.

41 — La Vierge, l'Enfant Jésus et deux saints personnages.

La Vierge est debout, vue à mi-corps : un manteau bleu couvrant ses cheveux blonds et tombant sur sa robe de brocart d'or à fond rouge.

La main gauche relevée, elle soutient de l'autre main l'Enfant Jésus debout sur un coussin et faisant le geste de bénir.

On remarque, sur un entablement de pierre couvert en partie d'un tapis, un chardonneret béquetant une cerise.

Deux saints personnages, à longues barbes, se détachent au second plan, sur un fond d'or gravé d'auréoles.

Très intéressant tableau en excellent état de conservation.

Bois. Haut., 68 cent.; larg., 46 cent.

MATTEO DI GIOVAI

École de Sienne, xvᵉ siècle.

ι Vierge, l'Enfant Jésus
personnages.

La Vierge est debout. vue à mi-cor
uvrant ses cheveux blonds et tombant
or à fond rouge.
La main gauche relevée, elle soutient
nt Jésus debout sur un coussin et fai
On remarque, sur un entablement
ιrtie d'un tapis, un chardonneret héqu

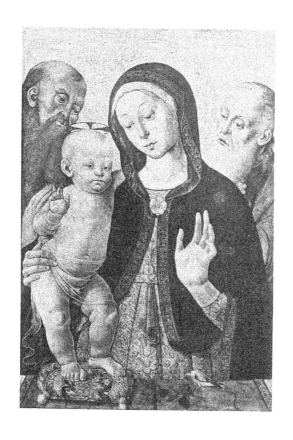

41

MOLYN

(PIERRE)

Londres. 1600-1661.

42 — Paysage traversé par un cours d'eau.

Un chasseur descend un chemin derrière deux lévriers. Plus haut, un cavalier et un autre personnage. Au bord de la rivière, une ferme est entourée d'arbres.

Bois. Haut., 31 cent.; larg., 47 cent.

Cadre en bois sculpté.

MOLYN

(PIERRE)

43 — Le Chemin tournant.

Des villageois suivent une route autour d'un monticule, un arbre s'élève au centre; à droite, un homme assis devant une mare.

Bois. Haut., 36 cent.; larg., 30 cent.

Cadre en bois sculpté.

MOREELSE

(PAUL)

Utrecht, 1571-1638.

44 — Portrait de jeune femme.

Vue jusqu'aux genoux, les cheveux châtains relevés sous un bonnet, une fraise rigide autour du cou, elle porte une robe de satin noir broché, ornée de manchettes de dentelle, et tient de la main gauche une paire de gants blancs.

Des bracelets d'or entourent ses poignets.

Bois. Haut., 1 m. 21 ; larg., 90 cent.

MOREELSE
(PAUL)
Utrecht, 1571-1638.

44 — Portrait de jeune femme.

Vue jusqu'aux genoux, les cheveux ch sous un
bonnet, une fraise rigide autour du cou, el be de
satin noir broché, ornée de manchettes de ente l ent de
la main gauche une paire de gants blancs.

Des bracelets d'or entourent ses poignet

Bois. Haut., 1 m. 21; larg., 90 cent.

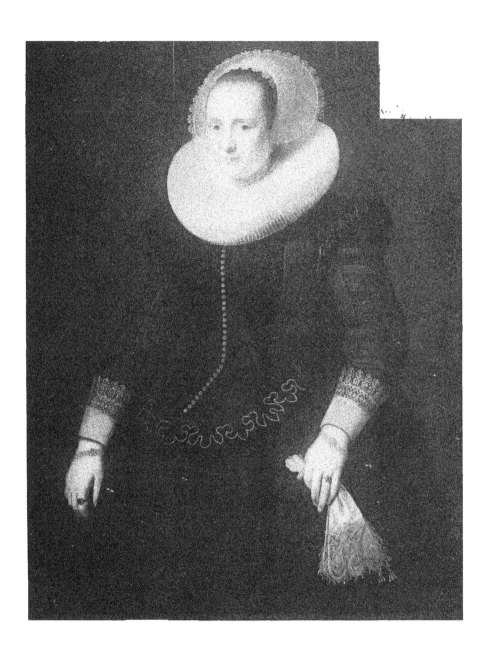

44

MOUCHERON
(FRÉDÉRIC)

Emden, 1633-1686.

45 — Paysage d'Italie.

Un berger en veste rouge, garde des vaches et des moutons au pied d'une colline où coule un ruisseau. Une route en lacet s'élève au second plan, conduisant à une villa couverte de tuiles et dominant la vallée. Des légers nuages se détachent du ciel bleu sous le soleil qui illumine le paysage.

Toile. Haut., 43 cent.; larg., 32 cent.

Cadre en bois sculpté.

NATTIER

(Atelier de JEAN-MARC)

46 — Portrait d'une jeune princesse.

Représentée à mi-corps, tournée de trois quarts vers la droite, les yeux fixés sur le spectateur, les cheveux relevés sur le front et légèrement poudrés et bouclés sur la nuque, la poitrine découverte, une écharpe de soie gris bleu est drapée sur son corsage blanc orné d'une chaîne de perles.

Fond de paysage.

Charmant portrait.

Toile. Haut., 8o cent.; larg., 65 cent.

Cadre en bois sculpté.

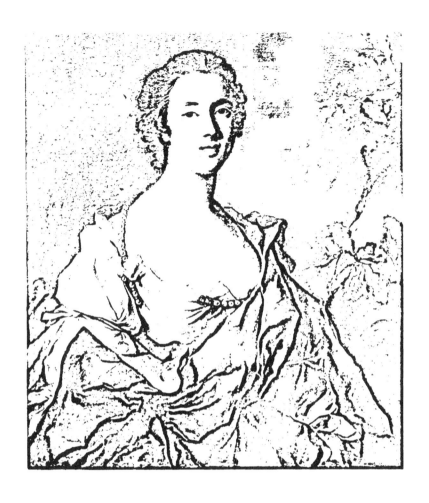

NETSCHER

(GASPARD)

Heidelberg, 1639-1684.

47 — Portrait d'une dame de qualité.

A mi-corps, de trois quarts à gauche, les cheveux bouclés légèrement poudrés, un manteau de velours lie de vin drapé sur son corsage de soie gris décolleté.

Toile de forme ovale. Haut., 47 cent.; larg., 39 cent.

NETSCHER

(GASPARD)

PENDANT DU PRÉCÉDENT

48 — Portrait d'un gentilhomme.

A mi-corps, presque de face, grande perruque blonde, retenant de la main droite un manteau de velours rouge sur son habit gris.

Toile de forme ovale. Haut., 47 cent.; larg., 39 cent.

PATENIER

(JOACHIM DE)

Dinant, 1490-1524.

49 — Le Repos de la Sainte Famille.

La Vierge est assise au centre, portant un manteau blanc
sur sa robe verte et tenant dans ses bras l'Enfant Jésus.
A gauche, saint Joseph, vêtu de rouge, coupe un morceau de
pain.

Au premier plan, un panier d'osier, un bâton de voyageur
et une double besace. Dans le fond, un moulin au bord d'une
rivière et des rochers dans un paysage accidenté.

Bois. Haut., 51 cent.; larg., 35 cent.

PÉRIN

(LIÉ-LOUIS)

Reims, 1753-1817.

5o — Personnages dans un parc.

Une jeune femme en robe de soie rose, haute coiffure pou-
drée et ornée d'un ruban bleu et de fleurs, est assise dans la
campagne, jouant de la harpe. Près d'elle un gentilhomme
décoré de la croix de Saint-Louis, en habit jaune ouvert sur un
gilet de brocart blanc.

Toile. Haut., 72 cent.; larg., 58 cent.

Cadre en bois sculpté.

PERRONNEAU
(JEAN-BAPTISTE)
Paris, 1715-1783.

51 — Portrait d'un conseiller au Parlement.

A mi-corps, de trois quarts à gauche, robe noire, rabat blanc, perruque poudrée.

Toile de forme ovale. Haut., 70 cent.; larg., 55 cent.

PILLEMENT
(JEAN)
Lyon, 1727-1808.

52 — Marine.

Au premier plan, des pêcheurs; dans le fond, des montagnes enveloppées de brume.

Signé à gauche.

Toile. Haut., 57 cent.; larg., 75 cent.

PROCACCINI
(CAMILLE)
Bologne, 1546-1626.

53 — Amours forgeant leurs flèches.

Composition gravée.

Toile. Haut., 96 cent.; larg., 1 m. 20.

Galerie Denon.

REGNAULT

(Attribué au baron)

54 — Vénus et l'Amour.

La déesse est étendue sur un lit, la tête retournée vers l'Amour agenouillé près d'elle.

Au premier plan, un brûle-parfums : dans le fond, trois enfants ailés voltigent, jouant avec une guirlande de fleurs.

Toile. Haut., 37 cent.; larg., 45 cent.

ROLAND DE LA PORTE

(HENRI-HORACE)

Paris, 1724-1793.

55 — Nature morte.

Un pâté, des pêches, un couteau d'argent, des bouteilles et un verre de vin, le tout sur une table de pierre en partie couverte d'une nappe blanche.

Toile de forme ovale. Haut., 58 cent.; larg., 72 cent.

56

RUISDAEL

(JACQUES)

Haarlem, 1628-1682.

56 — Un Torrent en Norvège.

Des flots tumultueux, écumant, coulent entre des rochers abrupts, parsemés de quelques broussailles au feuillage roussi par l'automne. Un tronc d'arbre est arrêté, au premier plan, entre deux blocs de pierre.

A gauche, un bouquet d'arbres sur une éminence où plusieurs personnages gravissent un sentier.

A droite, une maison de bûcheron entourée de végétation.

Les montagnes, couvertes d'herbes vertes, s'élèvent ou s'étendent vers le fond; le ciel gris, chargé de nuages, laisse percer quelques rayons de soleil.

Important tableau du maître.

Signé à gauche, en toutes lettres.

Toile. Haut., 94 cent.; larg., 1 m. 08.

SANDERS

École anglaise, xviiie siècle.

57 — Portrait de jeune femme.

En buste, accoudée sur un balcon, les cheveux ornés d'une chaîne de perles; elle porte un fichu noir sur un corsage rose.

Signé à gauche, et daté : *1775.*

Toile. Haut., 74 cent.; larg., 62 cent.

SEGHERS

(DANIEL)

Anvers, 1590-1661.

58 — Fleurs entourant un cartouche.

Au centre d'un motif architectural, saint Joseph portant l'Enfant Jésus et un ange.

Signé à droite.

Cuivre. Haut., 85 cent.; larg., 60 cent.

TAUNAY

(NICOLAS-ANTOINE)

Paris, 1755-1830.

59 — Moïse sauvé des eaux.

Au bord d'une rivière bordée de roseaux, des jeunes femmes s'empressent autour de l'enfant couché dans un berceau de bois. Au second plan, d'autres femmes puisent de l'eau devant le mur d'enceinte d'un palais des prêtres égyptiens.

Toile. Haut., 65 cent.; larg., 82 cent.

TAUNAY
(NICOLAS-ANTOINE)

60 — **Paysage d'Italie.**

Des paysans sont occupés au bord d'un cours d'eau, qui coule en cascade dans un site montagneux.

Bois. Haut., 17 cent.; larg., 20 cent.

Cadre en bois sculpté.

TAUNAY
(NICOLAS-ANTOINE)

61 — **Le Passage du gué.**

Signé et daté : *1825.*

Toile. Haut., 65 cent.; larg., 57 cent.

TENIERS LE JEUNE
(DAVID)
Anvers, 1610-1690.

62 — **Pâturages au pied de la montagne.**

Au bas d'une montagne, dans la vallée, des bergers font paître leurs troupeaux de chèvres et de moutons. L'un des bergers, vêtu de brun, est assis sur le sol, de face, la tête tournée de trois quarts à gauche: l'autre se tient debout, un peu en arrière, vêtu d'une veste bleu foncé et d'un haut de chausses gris et il s'appuie sur son bâton. Autour d'eux, leurs bêtes sont disséminées, couchées ou debout, et broutent l'herbe tendre ; à gauche, en avant d'un terrain qui se relève, une rivière serpente enserrée entre des rives verdoyantes. Dans le ciel chargé de nuages, il y a de grands rayons de lumière qui indiquent une averse à l'horizon.

Signé en bas, vers la gauche, sur une pierre : *D. Teniers.*

Toile. Haut., 1 m. 16; larg., 1 m. 29.

Collection Max Kann.

TILBORG

(GILLES VAN)

Bruxelles, 1625-1678.

63 — Les Arquebusiers d'Anvers réunis en armes sur la Grande Place.

Fête en l'honneur de Godefroid Snyders, qui faisait à la corporation de Saint-Luc une rente annuelle ; la cérémonie eut lieu en 1643. Tous les membres de la Gilde en armes, suivent le riche amateur et se dirigent vers l'hôtel de Saint-Georges, appartenant à la corporation de la Vieille Arbalète, dont Godefroid était membre. Le doyen et les jurés viennent au-devant et lui offrent le vin d'honneur. On voit dans le fond l'Hôtel de Ville d'Anvers, comme il était à cette époque.

Tous les personnages du tableau sont des portraits, soit des membres de la corporation de Saint-Luc, soit de la corporation de Saint-Georges.

Très importante composition d'un grand intérêt historique.

Toile. Haut., 1 m. 37 ; larg., 1 m. 85.

Ancienne collection du duc de Morny.

TILBORG

(GILLES VAN)

Bruxelles, 1625-1678.

Les Arquebusiers d'Anvers réunis en armes sur la Grande Place.

Fête en l'honneur de Godefroid Snyders, qui faisait à la corporation de Saint-Luc une rente annuelle ; la cérémonie eut lieu en 1643. Tous les membres de la Gilde en armes, suivent le riche amateur et se dirigent vers l'hôtel de Saint-Georges, appartenant à la corporation de la Vieille Arbalète, dont Godefroid était membre. Le doyen et les jurés viennent au-devant et lui offrent le vin d'honneur. On voit dans le fond l'Hôtel de Ville d'Anvers, comme il était à cette époque.

Tous les personnages du tableau sont des portraits, soit des membres de la corporation de Saint-Luc, soit de la corporation de Saint-Georges.

Très importante composition d'un grand intérêt historique.

Toile. Haut., 1 m. 37 ; larg., 1 m. 85.

Ancienne collection du duc de Morny.

TOURNIÈRES

(Attribué à ROBERT)

64 — Jeune femme et enfant.

Assise dans un parc et accoudée sur le socle d'un vase de pierre, une jeune femme en robe bleue brodée d'or, à corselet rose, appuie la main droite sur l'épaule d'un enfant nu entouré d'une draperie grise et tenant des fleurs, debout auprès d'elle.

Toile. Haut., 1 m. 44 ; larg., 1 m. 04.

VALLIN

(JACQUES-ANTOINE)

École française, xviii^e siècle.

65 — Nymphes au bain.

Signé et daté : *1793*.

Toile. Haut., 65 cent.; larg., 91 cent.

VAN LOO

(JACOB)

1614-1670.

66 — Portrait d'une dame flamande.

Elle est représentée debout, de trois quarts à gauche, jusqu'à mi-jambes. Elle est vêtue d'un costume de soie noire, jupe à vertugadin, corsage décolleté à guimpe blanche, avec fichu de linon attaché sur le devant par une broche de joaillerie.

Elle a les traits accentués ; ses cheveux noirs sont coiffés plats sur le haut de la tête, et tombent en boucles de chaque côté du visage. Elle porte un béguin vert foncé garni de perles, à l'arrière de la tête. Un pendentif est suspendu au cou par deux rangs de perles.

Les manches bouffantes sont débordées par les manches de la chemise blanche, bouffantes également. Elle porte un bracelet à plusieurs rangs de perles au poignet gauche, le bras ployé et croisé sur l'abdomen, et tient de la main droite un éventail fermé et pendant. Sa jupe s'ouvre par devant, sur une robe de ton clair.

Une draperie rouge, derrière elle, se relève sur un fond d'architecture et de paysage.

Signé à gauche, en bas : *J. Van Loo ft.*

Toile. Haut., 1 m. 05 ; larg., 91 cent.

Collection Sir Th. Robinson, Londres.

WERFF

(ADRIEN VAN DER)

Kralingen, 1659-1722.

67 -- L'Oiseau en cage.

Une jeune femme assise sur les marches d'un palais en ruinés, et accoudée sur un socle de pierre, montre un oiseau dans une cage, à un jeune homme en habit bleu et toque rouge.

D'autres personnages les entourent. On remarque un monument de marbre et un buste : dans le fond, la campagne.

<div align="right">Bois. Haut., 48 cent. : larg., 35 cent</div>

Cadre en bois sculpté.

ÉCOLE ALLEMANDE

(XVIᵉ siècle)

68 — Un Donateur.

Couvert d'un manteau de satin noir à col de fourrure, il est agenouillé dans la campagne, tourné de trois quarts à droite, les mains jointes.

Dans le fond, un château fortifié.

<div align="right">Bois. Haut., 53 cent. ; larg., 17 cent.</div>

ÉCOLE ALLEMANDE

(xvɪᵉ siècle)

69 — La Messe de saint Grégoire.

Le saint en dalmatique de brocart d'or, est agenouillé, les bras ouverts, dans l'adoration du Christ apparu sur l'autel.

A gauche. un clerc portant un cierge, agite une clochette. A droite et au second plan. un évêque mitré et deux desservants.

Dans le fond, on remarque des bustes de donataires et une Sainte-Face sur un pilier de la chapelle d'architecture ogivale.

Au sommet de la composition, deux anges tiennent une guirlande de feuillage.

Bois. Haut., 1 m. 36; larg., 5o cent.

ÉCOLE DE COLOGNE

(xvɪᵉ siècle)

70 — Le Christ déposé de la croix.

Le corps du Seigneur est soutenu par les saints Nicodème et Joseph d'Arimathie, l'un d'eux descendant les degrés de l'échelle appuyée sur la croix. La Vierge est agenouillée, accompagnée de saint Jean et de sainte Madeleine.

Fond de paysage avec constructions.

Bois cintré dans la partie supérieure. Haut., 51 cent.; larg., 34 cent.

ÉCOLE FRANÇAISE

(xviiie siècle)

71 — Portrait allégorique.

Une jeune femme est représentée dans un parc, sous les traits de Pomone. Au second plan derrière un vase, Vertumne apparaît.

Toile. Haut., 55 cent.; larg., 44 cent.

Cadre en bois sculpté.

ÉCOLE DE LA HAUTE ITALIE

(xve siècle)

72 — Le Christ portant la croix.

Couronné d'épines, la corde au cou, un manteau blanc sur sa robe rouge, le Christ porte sa croix sur l'épaule.
Fond de ciel.

Panneau en forme de demi cercle. Haut., 42 cent. ; larg.. 76 cent.

ÉCOLE VÉNITIENNE

(xvie siècle)

73 — Portrait d'un seigneur.

Coiffé d'une toque noire, en pourpoint de même couleur à crevés sur fond blanc, la barbe longue, faisant un geste de la main droite, il est vu à mi-corps, presque de face.

Bois. Haut., 72 cent. ; larg., 58 cent.

CPSIA information can be obtained
at www.ICGtesting.com
Printed in the USA
BVHW041122220219
540922BV00022B/1784/P